水　彩

Mercedes　Braunstein　著

郭珮君　譯

Original Spanish title: Para empezar a pintar a la acuarela

Original Edition © PARRAMON EDICIONES, S.A. Barcelona,

España World rights reserved

Chinese translation copyright © 2003 by SAN MIN BOOK CO., LTD. Taipei, Taiwan

水彩

目　錄

水彩畫初探

水彩畫是用鮮明的色料加水調和的一種繪畫。它需要少許的素材：一盒水彩、幾枝水彩筆和一本水彩本就足夠了。為使操作靈巧熟練則必須多加練習。

依照本書的章節安排，您將可以學習到水彩畫的基礎技巧。

您也會了解到如何使用水彩工具及適當的保養方法。

觀察以下的水彩畫，循序漸進的基礎知識，能夠讓您透過藝術家的作品來了解不同的技法。

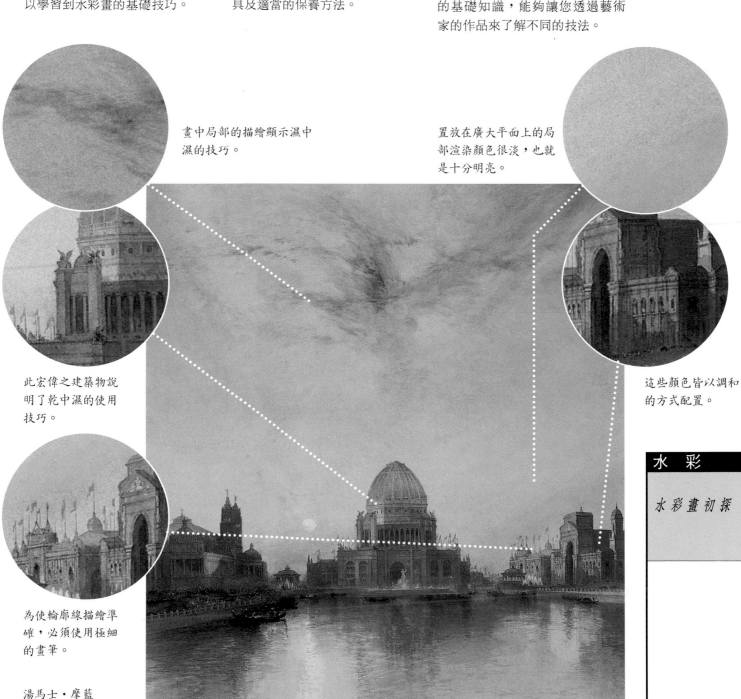

畫中局部的描繪顯示濕中濕的技巧。

置放在廣大平面上的局部渲染顏色很淡，也就是十分明亮。

此宏偉之建築物說明了乾中濕的使用技巧。

這些顏色皆以調和的方式配置。

為使輪廓線描繪準確，必須使用極細的畫筆。

湯馬士・摩藍 (*Thomas Moran*)，芝加哥世界博覽會 (Chicago World's Fair)。

基礎材料與用具

就初學水彩畫而言，必須準備顏料、紋理粗細適中的水彩紙、大小不同的畫筆，理所當然的，水更是不可或缺的。另外，為了某些特別的繪畫效果，其他輔助工具也同樣被認為是必要的。

畫 板

畫板的作用是用來支撐紙張，使其不易彎曲以保持攤平的狀態。您可以使用至少5公厘厚度的膠合夾層板或含纖維的板子當作畫板，以避免整張畫紙因失去支撐而變形，並且造成水分吸收不平均。

畫紙夾

在活頁速寫簿上完成的圖畫能夠得到較佳的保存。相反的，水彩畫若是畫於散頁的畫紙上，則必須置放在適合的畫紙夾內以便攜帶；且按照順序有條理的排列及用直紋紙或薄紙加以保護。

顏 料

通常顏料以管裝的形式呈現（5或10毫升），或者是圓片狀、小碟狀的乾水彩餅。放置顏料的盒子可以是木頭、金屬或是塑膠所製。同樣的，您也能找到小的玻璃瓶或罐裝的液態水彩。我們建議您用塊狀或管裝水彩（黏稠度較高）來練習。

水

為使紙張濕潤及方便上色，您需要用水稀釋顏料。水也同樣是清洗畫筆不可缺少的。為使工作更為順利，我們建議您使用兩個夠大的容器：第一個放乾淨的水，第二個當作清洗畫筆和工具用。

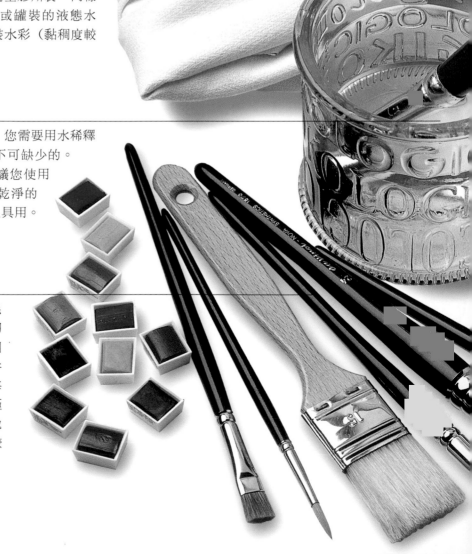

畫畫筆

較昂貴的水彩筆都是貂毛製成的，品質也比較好。對初學者而言，我們建議採用圓筆。圓筆是理想的工具，為許多的繪畫方式所接受。選擇每一種不同大小的水彩筆：極小、小、中、大、最大。您也需要一枝排筆來完成畫面中較大的面積。

紙 張

　　對初學者而言，選擇紋理粗細適中的水彩紙，約180公克。為能讓您方便繪製草圖及熟練水彩畫，建議您從18×26公分（16開）大小的水彩紙開始畫起。當您逐漸能掌握到水彩畫的要領時，便能夠提升到比較大的開數，如25×35公分（8開），直到35×50公分（4開），甚至更大。

戶外寫生

寫生用具

　　如果您想要在戶外畫畫，可以準備一個包含所有必要工具的小盒子：圓片狀水彩、套管式伸縮的畫筆、一小瓶的水、海綿、橡皮擦和鉛筆。盒蓋開啟成調色盤形式，包含一個為繪畫放水用的水器。畫小尺寸的畫時，就不需要用到畫架；但是摺

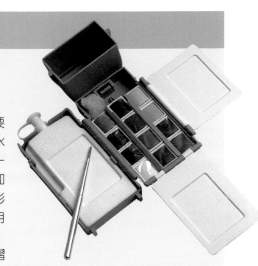

疊椅就變得十分有用。為了自在的畫圖，可將畫板或是速寫簿放在雙腿上，保持雙手能靈活的操作畫筆不受拘束。

調色盤與小碟子

　　水彩顏料使用之前必須要先調水稀釋。水彩畫家會將常用的色彩安置於調色格內，其功用是容納調色與顏料的稀釋。同樣的，您也能夠使用小碟子作個別的調色。

補充的用具

　　在工作室中，水彩畫家總是會另外放置補充的用具，這些工具十分實用：膠帶、蠟、海綿、滾筒、吸水紙、美工刀、刀片……等。此外，還有阿拉伯膠、糖、甘油和鹽等，但是這些用具對水彩畫而言並非是必需品，不過倒是能夠提供一些有趣的繪畫效果。

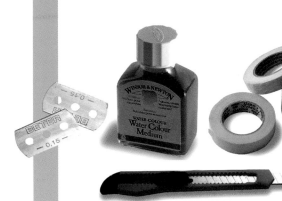

紙的樣式

　　水彩畫可用的圖畫紙有各種樣式，如用於大尺寸圖畫的捲筒式或者是單張紙，其他還有冊裝本或速寫簿等。

　　對於初學者，我們建議您用傳統的速寫簿或是四邊塗膠的本子。這樣可以支撐紙張使其不易彎曲變形。您也可以購買一大張紙再裁剪成想要的大小。

初學者的用色

水彩是一種由色料、阿拉伯膠和甘油所組成的複合顏料。色彩鮮明而且可以變化無限的濃淡色調。但是在大膽的構圖之前，必須先選擇您調色盤的色相組成。

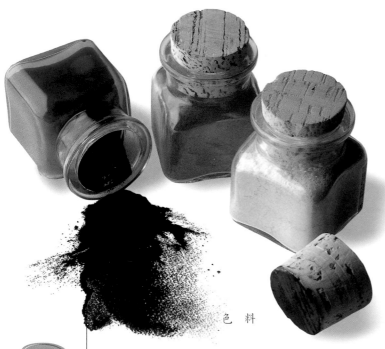

色料

色料

繪畫顏料的成分是色料。如以紅色顏料來說，來自植物性的有茜草，動物性的則有胭脂紅。同樣的，也存在著化學合成的色料如品紅、暗紅等。

阿拉伯膠

阿拉伯膠是用來使色料粉末黏結的。水彩顏料本身已經包含，但是水彩畫家也常會為了稀釋顏料時更容易調色而將其加入。

水彩

水彩畫初探

初學者的用色

甘油

甘油是水彩顏料的第三種成分。甘油有減緩乾燥作用的特性，其使用如同濕潤劑。在液態的狀態下，您可以找到零售的甘油。

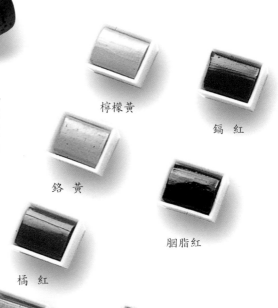

檸檬黃

鎘紅

紫色

鉻黃

胭脂紅

派尼灰

橘紅

土黃

焦黃

焦褐色

暖色系顏料

檸檬黃、鉻黃、橘紅、鎘紅、胭脂紅、土黃、焦黃和焦褐色皆屬於暖色系。這些顏色給人溫暖和前進的印象。

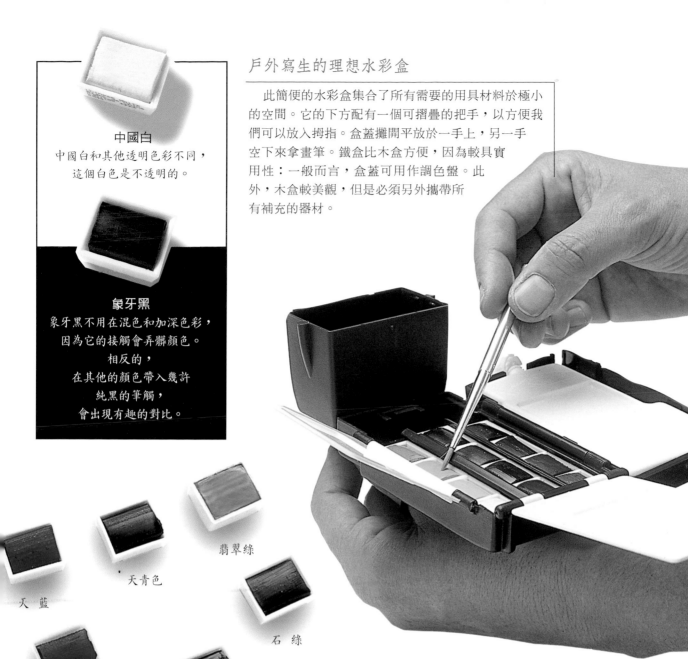

中國白
中國白和其他透明色彩不同，
這個白色是不透明的。

象牙黑
象牙黑不用在混色和加深色彩，
因為它的接觸會弄髒顏色。
相反的，
在其他的顏色帶入幾許
純黑的筆觸，
會出現有趣的對比。

戶外寫生的理想水彩盒

此簡便的水彩盒集合了所有需要的用具材料於極小的空間。它的下方配有一個可摺疊的把手，以方便我們可以放入拇指。盒蓋攤開平放於一手上，另一手空下來拿畫筆。鐵盒比木盒方便，因為較具實用性：一般而言，盒蓋可用作調色盤。此外，木盒較美觀，但是必須另外攜帶所有補充的器材。

翡翠綠

天青色

天藍

石 綠

鈷 藍

普魯士藍

橄欖綠

理想的調色盤

所有的水彩畫家在他們的調色盤上都擁有下列的顏色：檸檬黃、橘紅、鎘紅、胭脂紅、土黃、焦黃、焦褐色、紫色、天藍、鈷藍、普魯士藍、翡翠綠、石綠、橄欖綠、派尼灰、中國白和象牙黑。很明顯的，並非每一次畫圖都用上所有的顏色。我們通常在一件作品上只用幾種顏色。為了詮釋一件實物，您要好好觀察以便定出繪畫時需要的色彩。

管裝還是碟狀的好？

無論是使用管裝水彩或是碟狀的乾水彩餅，您都能夠畫得一樣好。我們知道管裝顏料有利於製作大量水彩的稀釋。至於碟狀的乾水彩餅則在使用上較為便利。

這些顏料都比較方便初學者能很快的上手。

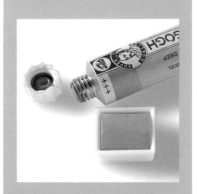

寒色系顏料

天藍、鈷藍、天青色、普魯士藍、翡翠綠、石綠、橄欖綠、派尼灰這些顏色都屬於寒色系。這些顏色給人寒冷和後退的印象。

水如同伙伴

水在繪製水彩畫中是不可或缺的一種元素。在水彩畫中,水分的多寡是決定色彩在紙上乾燥時間的長短,以及水彩顏料飽和度、顯色力的要素,也正因為如此,水彩才能創作出許多令人驚奇的效果。

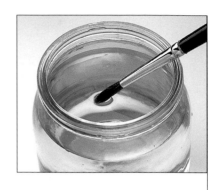

如何準備顏料

我們可以先用水來稀釋水彩顏料。這時候畫筆通常是用來混合水和顏料的工具。顏料被加水稀釋,並調整適當的濃度後,應用於紙張上,就成為水彩畫。

水分的重要

要成為一位好的水彩畫家,繪畫者必須在作畫之前觀察紙張含水量的狀態,如所需乾燥的時間、染色時的反應等。管裝顏料或碟狀的乾水彩餅看起來似乎是不透明的,但只需加入水調和,您便能看到水彩透明的特性。

管裝水彩	碟狀水彩餅

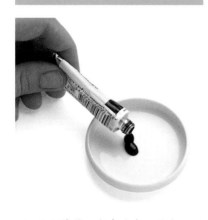

當您繪畫時,始終使用兩個裝滿水的容器:第一個用來清洗畫筆,第二個則是稀釋顏料。

1. 使用管裝水彩來作畫,首先放置一小球顏料於托碟上。

1. 畫筆沾水然後潤濕水彩餅。

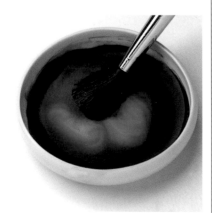

2. 沾濕畫筆,在托碟上攪拌水和顏料。如果顏料太濃稠,再加水稀釋至適當的濃度。

2. 將畫筆所沾的顏料置於托碟上。如果您偏好較淡的色彩,再用畫筆調入水。

畫筆由三個部分
組成：筆毛、金
屬套管及筆桿。
使用水彩筆必須
注意筆毛的狀況
和避免筆桿成鱗
片狀的剝落。

筆 桿 ——

金屬套管 ——

—— 筆 毛

調色盤或托碟

在任何一個白色的容器、調
色盤、瓷碟等上，水彩顏料能
夠被稀釋及混色（白底不會影
響色彩）。如果您要製造大面
積的渲染或大量的調色，最好
用盤；甚至用杯。至於小量，
調色盤的方格就夠了。

繪畫小常識

清洗與維護畫筆

水彩是一種很容易清洗
的顏料，只需沖洗水彩
筆。但也有某些顏色需要
用肥皂才能除去顏料痕
跡。您必須保持畫筆的清
潔與乾爽。筆毛是極脆弱
的一部分，必須注意不要
使之變形了。

1. 要清洗畫筆，只需將仍濕
潤的水彩筆浸入清潔的水
中即可。

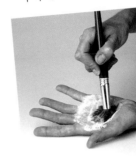

2. 某些顏色無法完全去除，就用肥皂清洗。

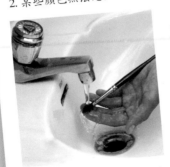

3. 筆毛必須要用大量的清水
沖洗。

4. 用手指順筆毛，保持最初
的形狀。

畫筆保持清潔與乾爽，
筆毛總是朝著瓶罐的上
方才不會變形。

不要將您的畫筆的筆毛
彎曲放入水中。

這是一個攜
帶畫筆的好
方法。

調色盤的準備

管裝顏料提供您能夠順序排列顏色
於獨立的調色格內，將色彩從暖色系
到寒色系分類安排。碟狀的水彩餅，
經稀釋後也按照同樣
的次序放好。

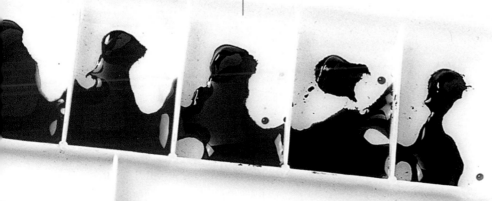

水 彩

水彩畫初探

水如同伙伴

基本概念

水彩畫的美是在上色前鮮明的渲染，紙張渲染上一層淺色創造出透明感。但是要注意顏料的濕度必須能夠被吸收而不讓紙張翹起；為避免這樣的情況發生，必須確實的固定紙張於畫板上，並且使用適當的工具來做渲染。

紙張的作用

選擇紙張時，有兩點必須要考慮：紙的吸水能力和紋理。磅數高的紙張吸水效果比較好（300磅或是更高）。以紙面的凹凸或結構粒子作為參考，可分為細、中、粗三種，愈粗的紋理在渲染乾燥之後變得明顯易見。

渲染與透明度

顏料加入愈多的水就會變淡也更透明。水是調和水彩顏料時必備的媒介，這表示說，水是水彩繪畫中必須大量使用到的，所以紙張要能承受一定程度的濕度。

基礎的用具：滾筒、海綿、幾枝水彩筆及排筆。

用 具

畫水彩所使用的工具十分多樣化。其中某些工具的使用較為頻繁，如水彩筆、海綿、吸水紙……。

但是您也能使用其他的工具來取得特殊的效果。

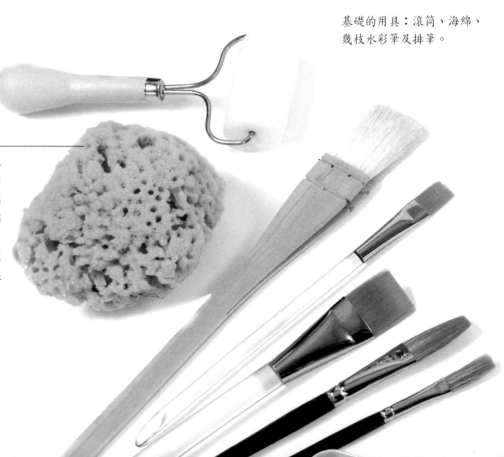

畫板的尺寸

作畫時畫板必須大於您的畫紙，並且每一邊最好都能預留5公分以上。

紙張底色的重要性

儘管市面上也有販售彩色的水彩紙，但是我們建議您還是從白色的紙張開始練習，因為白紙比較容易估量水彩的透明度。嚴格地說透明水彩並不使用白色顏料，你可以利用白紙的顏色預先留出您想要的區域。

預先在紙張留白

有好幾種方式可以事先留白和避免沾染到色彩，一是預留圖形位置。另一個解決方法是用防水材料保護留白部分，例如利用膠帶、蠟筆、留白膠等。

繪畫小常識

固定紙張

當您用很多的水畫水彩畫時，紙張需要經過特別的處理：要考慮到呈現波浪形的濕潤紙張，是不適合繃緊在畫板上的。在固定水彩紙時，您可以在乾的時候或是弄濕之後拉緊紙張。

拉緊乾的紙張：

紙張不需吸收很多的水，就能夠輕易的被固定在畫板上。

拉緊濕的紙張：

1. 首先在一容器中浸濕紙張或者用海綿打濕。

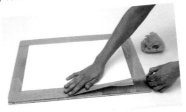

2. 然後用專用的紙膠帶固定在畫板上。

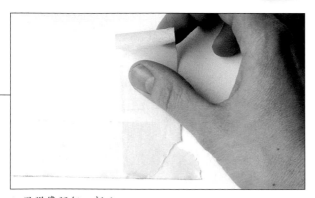

1. 用膠帶預留一部分。

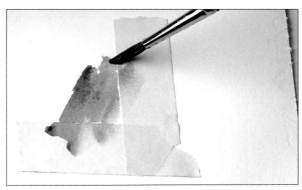

2. 塗上水彩，不要怕畫筆可能會掩蓋膠帶。

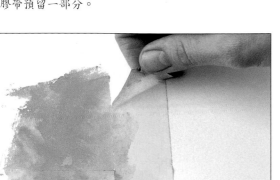

3. 當紙張完全乾後，細心地取下膠帶。

4. 膠帶保護您之前預留的邊緣。

邁開第一步

每一件工具都擁有不同的屬性。為了渲染一大片面積,則需使用排筆刷、滾筒或是海綿;而表現細線條,選擇不同大小的圓筆;某些能產生飛白效果的筆刷,用來畫雜草或是光禿禿的樹枝十分實用。

我們在乾燥的紙上和濕潤的紙上分別塗上一層水彩,所得到的效果不會相同。在乾的紙張上,顏料會呈現勾畫明確、清晰的輪廓。然而,顏料塗在濕潤的紙上則會或多或少的擴散。下筆前您可以根據上述情況中的特點,先預留出想要的空白。

您能夠輕壓筆毛,然後再回鋒做一個如同這樣的色點。

渲 染

顏色的渲染要準備一點顏料和水。水彩的份量視想要的色彩濃度及圖畫面積的大小而定。使用滾筒與大量的渲染來創作一個底色。

濕潤的紙塗上水彩。

扁筆和紙垂直保持一定的狀態轉動所造成的色點。

乾中濕的技法

當您畫在乾的平面上,所畫的筆觸輪廓明確。由於乾的紙張吸收水分很快,所以在上同一層色彩時,必須時常停下來補充顏料。這種稱作「乾中濕」的技法可以取得準確的外形輪廓,另外,您也能用清水柔化邊緣。

濕中濕技法

　　當我們在濕潤的紙張下筆時,色彩會無法預料地往各個方向擴散,同時製造出暈染的輪廓線。這種技巧稱作「濕中濕」技法,能夠取得多樣化的效果,特別是當紙張不是均勻的浸濕整個表面。

滾筒是用來做大面積的打濕紙張,與塗上一層柔和的色彩時的理想工具。您也能夠用海綿做相同的效果,不過海綿特別有利於做局部的濕潤。

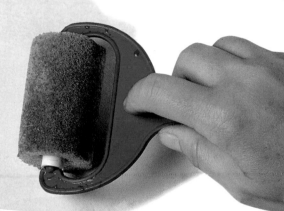

● 繪畫小常識 ●

預先留白

　　為了確實預留出想要留白的位置,必須在渲染之前作防護的工作,您可以使用圖樣或紙板遮蓋、用白色蠟筆塗在預留處、用膠帶保護紙張或者使用留白膠。

用紙板

1. 用紙板保護圖畫的一部分和執行渲染。

2. 當渲染處乾燥後,輕輕地拿掉紙板。

用膠帶

1. 用膠帶限定範圍的輪廓。

2. 等到畫紙完全乾燥後細心地除去膠帶。

用留白膠

1. 留白膠用水彩筆或棉花棒塗在您想要保留的部分。

2. 塗上所需的顏色層並遮蓋過留白膠的上方。等顏料層完全乾燥後,可用橡皮擦清除留白膠。

用蠟筆

1. 紙張留白處用白色蠟筆畫上菊花瓣草圖。

2. 水彩不會附著在蠟筆遮蓋的部分。天藍色塗在圖案周圍,鉻黃色則置於中央。

11

在濕潤紙張上做修飾

濕的顏料層比較容易再加工：渲染在還沒開始乾燥時，幾乎可用清潔的水全部去除。水同樣的也能減少色彩的濃度或洗出紙張的原色，請看比較常用的幾個例子。

直接將紙張置於水龍頭之下，您幾乎能夠消除所有渲染的色彩。

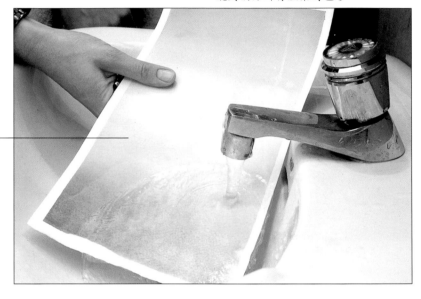

如何除去渲染的色彩

當顏料還是濕的時候，是容易去除的，水能夠修正水彩的濃稠度。要除去表面的顏色，您可以使用大量的水或是漸漸的局部濕潤。如果您想要修正畫面上所有渲染色彩，只要將畫紙放在水龍頭下直到顏色明顯的變淡。

如何變淡色彩

假如您想要在小面積上變化渲染濃度，請在此處加水。您能使用不同的工具，特別是水彩筆、海綿或是一小塊吸水紙。

1. 將您的畫筆沾滿清水。

您也能夠用汲水的海綿來修正渲染色。

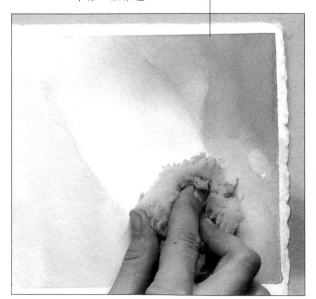

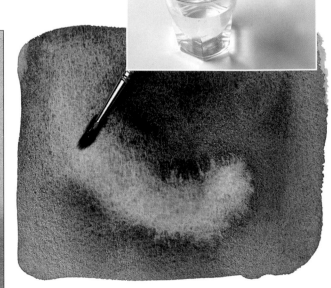

2. 筆所含的水分使仍濕的渲染區域色彩明亮。

利用畫筆製造留白

在前面已經提過，若想在一個構圖中創造白色，您可以在部分紙上預先留白，但是也同樣可以在濕潤的表面上用畫筆加入一點清水來洗出白色。在渲染的動作完成後，用水清洗畫筆並在抹布上擦乾筆毛。以乾的畫筆吸取多餘的顏料，直到吸去濕潤的痕跡。重複幾次這個動作，直到取得想要的色調。

弄乾紙張

您能夠運用紙吸收水分，弄乾仍然濕潤的渲染；您也能夠用乾燥且清潔的畫筆同時吸收多餘的水分及色彩，另外，也可用其他吸水的工具，如一小張吸水紙、乾燥又清潔的棉花棒、乾海綿……等。這些工具也同樣能夠被運用在上色當中。

吸水紙。

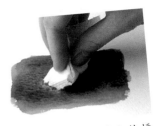

您能夠在顏色上作多樣化的標記。

吸水紙十分吸水，看它在重新覆蓋顏料的紙片上的效果。

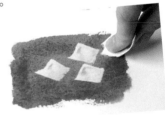

用紙張吸取出顏料及水分。

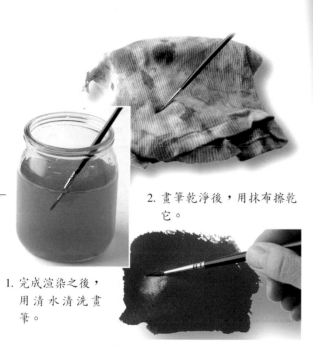

2. 畫筆乾淨後，用抹布擦乾它。

1. 完成渲染之後，用清水清洗畫筆。

3. 用清潔且乾的畫筆「吸取」顏料。

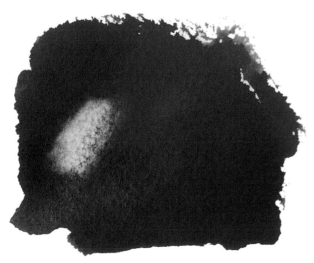

4. 您可以重複幾次動作，直到紙上再出現白色。

用海綿製造留白

海綿是我們經常用來製造留白或修正顏色的工具。其操作方式和用畫筆相似。先將海綿浸濕後，擰去多餘水分，再將海綿置於需要做修飾的地方，吸取多餘的顏料。

其他方法

多數能夠修正濕潤水彩的材料當中，吸水紙是相當常用的工具。就如名稱所示，這些紙張能吸收水分。所以您能運用這些紙張，就像用乾的畫筆和海綿來修正或是洗出紙張的原色一樣。因應您所需的效果適當的運用這些工具，對於去除多餘的水分很有效。

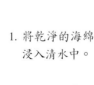

1. 將乾淨的海綿浸入清水中。

2. 借助海綿帶走色彩直到取得紙張的原色。

水 彩

水彩畫初探

在濕潤紙張上做修飾

13

在乾的紙張上做修飾

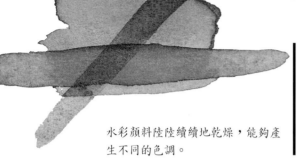

水彩顏料陸陸續續地乾燥，能夠產生不同的色調。

在一層完全風乾的水彩顏料上，您可以依需要再做修飾，一種方法是利用清水洗出您想要的顏色或留白，但是會產生較混濁的效果。另外，您也可以利用工具刮除或遮蓋顏料的方式，但是這種方式會對紙的表面產生破壞。

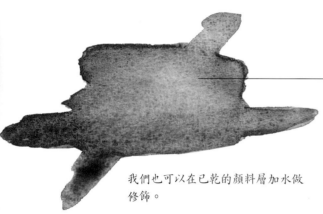

我們也可以在已乾的顏料層加水做修飾。

修改缺陷

在乾燥的紙上塗上水彩顏料，經常會出現明顯的輪廓線。我們加入稀釋好的顏料會比較容易做修飾。必須等幾秒鐘讓第一層色濕潤，然後以沾濕的乾淨畫筆混合顏料，直到分界線變淡並且幾乎消失。

為了修飾而弄濕和風乾

畫筆和海綿都是修飾已乾的圖畫較常使用的工具，兩者皆可以加水、上色和除去顏色。操作時常配合使用吸水紙來完成所需的效果。

柔化邊緣

乾的底紙上畫的水彩色料風乾後，會出現十分清楚的輪廓。為使其柔化些，您可以在局部加入清水，然後等幾秒鐘讓顏料吸收水分。

如何降低濃度

顏料乾後在所有表面或是只有在局部加入清水，您就可以減少色彩的強度。您加入的水愈多或是攪動留下的水分讓紙張吸收，顏色將會變得更淡。

1. 為了再一次讓紙張濕潤以及降低色彩的濃度，可事先在已乾的顏料上沾水。

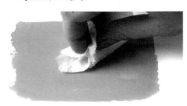

2. 利用吸水紙除去多餘的水分和顏料。

3. 那麼一塊比較淺的區域就出現了。

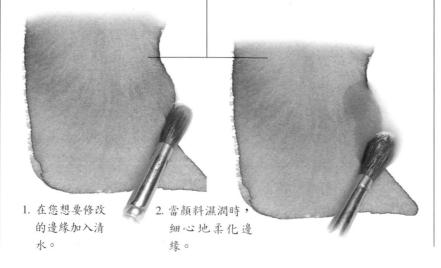

1. 在您想要修改的邊緣加入清水。

2. 當顏料濕潤時，細心地柔化邊緣。

利用畫筆製造留白

在已乾的水彩表面上製造白色，須事先用清水打濕預定的區域。等待幾秒鐘，然後以乾的畫筆「吸收」水分。如果取得的白色不夠清，簡單重複幾次動作，直到取得想要的結果。

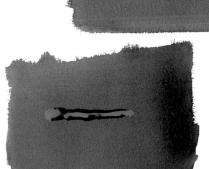

3. 用乾淨的乾畫筆「吸收」顏色。

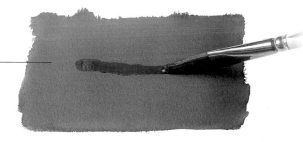

1. 用沾水的筆濕潤已乾的表面。

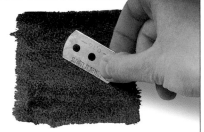

2. 等待幾秒鐘讓已乾的顏料稀釋。

其他可能的修改方式

刮鬍刀片。您能夠用刮鬍刀片或筆刀來降低一個已乾色彩的強度。這是一個修改邊緣小缺點和除去小雜點非常實用的方法，然而它會改變紙張的表面結構，使所有塗上去的色彩皆無法完美呈現。

磨光。其他方法包括用細顆粒的玻璃砂紙輕輕摩擦局部。您能夠因此使一小層的顏料幾乎完全消失，或是整個降低較厚顏料的強度。還要注意的是，在上面做渲染會有無法預期的效果。

塗白。另一個修改已乾色彩的方法包括使用中國白（一種不透明的顏料）。這種情形下，您不必用水或是刮擦來去除顏色；而是用遮蓋的。不過要知道水彩畫會因此而失去它的透明度；白色也會因此不再如此明亮。

對於修飾邊緣的缺陷，筆刀十分實用。

輕輕地用刮鬍刀片刮掉已乾的雜點，來降低色彩的強度。

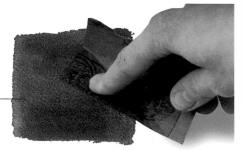

用玻璃砂紙摩擦乾燥水彩的表面，能降低色彩的強度，因為這個動作會產生一點紙張的白色。

中國白能夠完全遮蓋過全乾的水彩。

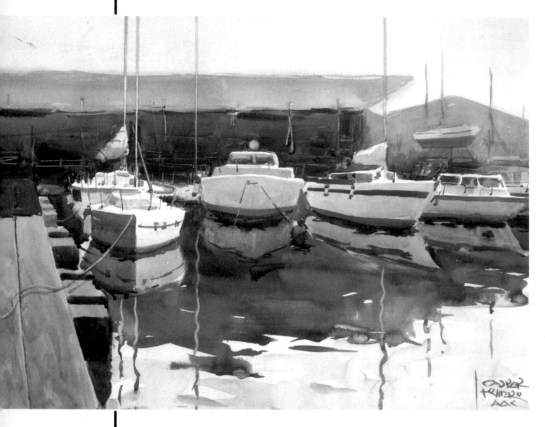

約瑟・加斯帕・羅密歐（*Jos Gaspar Romero*），海景。在
這幅水彩畫當中，使用不同的水彩畫技巧，描繪出物體
不同的邊緣線，顯現出寫實的景色。

渲染的分析

　水彩畫要求使用方便，您也能
夠多多學習且分析一些有經驗的
水彩畫家的作品。試著在作畫當
中運用不同的渲染及確定它們的
特性，以建立一套可依循的原
則，這對於您學習水彩是有助益
的。

技巧的熟練

　在未乾的顏料及輕巧的水彩上
作畫不容易：事實上，水彩不易
控制的流動性，蘊含著許多技
術、知識，我們可以從水彩畫家
的作品中，看到技巧熟練的成
果。

　不同的渲染效果，存在著明確
的次序可以依循，當了解明確的
順序，便掌握了渲染的結果。

　當您塗上第一層顏料，很快的
便能體會到這個技巧的困難。但
是如果您持續努力不懈，將有令
人意想不到的收穫，因為水彩賦
予了創作無限的可能性。

黎加多・貝里
多（*Ricardo
Bellido*），靜
物。以這幅水
彩畫與上面的
海景做比較，
您能夠觀察到
顏料用水的方
式不同：在此
圖畫中技巧較
不受拘束且抽
象。

水 彩

水彩畫初探

追隨大師
的步伐

調　色

色彩與水的神奇

水彩畫不容易控制,因為它有兩種難以預測的要素:顏料和水。經常的練習,您將能夠了解到如何控制水的份量,以達到所需色彩的強度。我們將依照以下水彩畫常用的兩種技巧,練習濕中濕與乾中濕的技法。

乾燥降低色彩強度

色彩的明度在顏料未乾時會顯得較鮮明,但是水彩顏料層,無論混色與否,在逐漸乾燥時會失去一部分的明度,故在調色盤上調好的渲染色彩,必須先在其他的紙上測試過,以便達到所需的色彩效果。

顏料未乾時呈現較鮮明的色彩。

控制水分

水是水彩畫不可或缺的要素,但其控制是很微妙的。這裡有幾種建議可以控制好水分的濕度與創造水所能帶來的繪畫效果。

必須適當準備比您想要渲染面積還多的顏料。

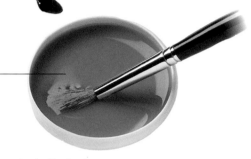

渲染的大小

每一次在操作渲染技法時,必須斟酌畫紙的面積及顏料的濃度,來調配出比實際需要多的顏料,因為如果在渲染的過程中缺少了顏料,那您就必須浪費更多寶貴的時間來重做,而且重新調配出的顏色多少會與原先的色彩有所差距。

工 具

每一種工具皆有保留水的功能,只是含量多寡的差別,所以您應該依據所需的效果,選擇使用的工具來作練習。而水彩筆是最常使用的工具,因為它較容易控制水分的多寡;您也能夠借用畫筆筆毛在紙上施以不同的力量,自由地變化水的份量。

多餘的水分

您能夠加入水分,也能將之去除。有幾種方法可以吸出多餘的水分:為使局部或是全部的渲染快速乾燥,您可以覆蓋上吸水紙;另外,用來沾水彩顏料的工具,在清潔且乾燥的狀態下也能夠吸取多餘的水分。如果我們不將多餘的水分去除會有什麼後果呢?那您將發現在顏料乾燥後會出現您不想要的明顯水痕。

濕潤紙張

您可以在預先打濕的紙張上用濕中濕的技法渲染,減緩其乾燥速度。為使顏料保持濕度,您也可以在作畫的同時陸續加進水分。

您可觀察到在尚未乾的渲染上,顏料堆積在下方。如果您不想要這一層顏料乾的時候會出現較深的邊緣線,用乾淨且乾的畫筆便可除去多餘的顏料。

18

掌握色彩點

執行了渲染之後，可能出現拖曳的痕跡。為控制色彩的構成及可能的方向，微微傾斜紙張，當水分含量多時，重力將顏色帶向下方。例如，您也能夠旋轉表面往正確的方向，同時借助吹風機創造氣流，或者只是對渲染色塊吹氣。

過剩的水分，在傾斜的紙張上能製造出拖曳，如同重力的效果。

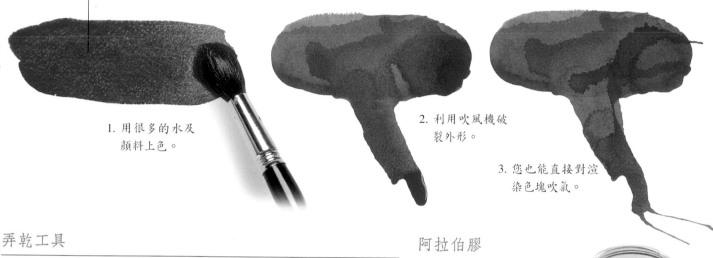

1. 用很多的水及顏料上色。

2. 利用吹風機破裂外形。

3. 您也能直接對渲染色塊吹氣。

弄乾工具

為塗上大面積的水及顏料，我們必須先將上色的工具弄乾，提供下列方式弄乾您的工具，例如：滾筒可以先用手擰乾。您可讓畫筆的水一滴滴流出，同時用拇指及食指順一順筆毛；筆毛很脆弱，請不要扭轉它。相反的，海綿則能夠承受扭絞。若能使用乾抹布吸乾工具的水分，則是對待工具較適當的方法。

阿拉伯膠

為了調色，您可以加幾滴液態的阿拉伯膠於使用的清水中。阿拉伯膠有給予水彩多一些濃度、色澤發亮及增加顏料乾燥速度的特性。這是另一種控制水分的方法。

點狀的筆觸同樣也有中斷的地方，或是乾燥之後出現不同濃淡的顏色。乾燥的線條上顏色最深的地方顯得突出，也就是水分最多之處。這些都是細節，當顏料仍保持濕潤時，適當地修正並去除過多的水分。

訣竅

糖

為了方便渲染的進行，在清水中加入幾匙的糖，便可以延長顏料乾燥的時間。

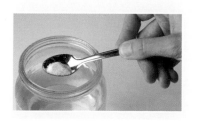

底　色

依據先前的介紹，我們已經知道直接加水來稀釋顏料。渲染時加入愈多的水，色調就愈淺淡。現在我們開始用稀釋的顏料在濕潤的底紙上畫上底色，根據草圖在適合的地方塗上每一個渲染色。現在我們將介紹作畫過程中兩種比較常用的方法：平塗與漸層。

顏料稀釋

在調色盤或是小碟子上，很容易做出不同濃淡的染色。您加愈多的水，渲染的調子就愈淺淡。

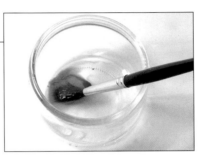

在小碟子中調和水與顏料。

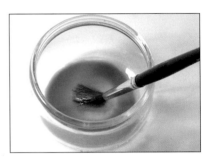

為使顏色淺淡，再加入水並用畫筆混合。

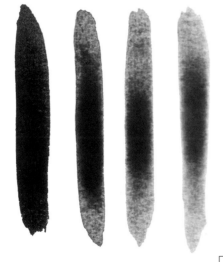

請看胭脂紅調子的色階。第一筆顏色濃稠度高，逐次加入水分，使色彩更透明。

如何取得不同的色調

不論您的顏料是管狀或是碟狀，您想取得淺淡的色調只需加水。極稀薄的渲染能運用在您水彩畫的底色。不要忘記，顏料乾掉後色彩會變濃稠。

水 彩
調 色
底 色

平 塗

首先選擇一個顏色以均勻的方式上色，同時保持所有上色的面積皆能取得相同的色調，我們稱之為平塗。平塗要成功的關鍵在於準備大量的色料，以及作畫時保持紙張的平整。

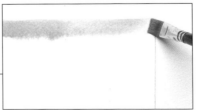

1. 在事先用水打濕的紙上開始上色。

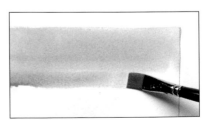

2. 持續加水渲染及同時在紙上平抹顏料。

3. 用乾筆吸去多餘的顏料及水分。

4. 這是一塊單一且規律的平塗。

漸　層

　　漸層，不同於單一的平塗但同樣具有重要性。漸層是指由一個深色調子逐漸變為幾個比較淺的調子，直到變為紙張的白色。漸層的關鍵祕訣在於用水逐漸稀釋平塗渲染於紙張的方法。

單一色彩

　　試著呈現一片帶有幾朵雲的天空：首先，以最深的色彩置於您的紙張上方來做漸層變化，漸漸地使色彩淺淡。為畫出雲朵，試著找出光線的最高位置，在天藍色的漸層中洗出底色，作為雲朵。

天藍色的漸層作為天空。

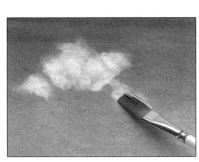

為了畫出雲彩，用沾水的畫筆在漸層中洗出底色。

輪廓線

　　一般而言，您會在已確定物體大致輪廓的草圖上著色。輪廓線是指示如何分配色彩的幾條線。水性色鉛筆畫的線能完全和水彩溶為一體，因為它能稀釋於水中。不管使用的色鉛筆是水性與否，草圖上的線條必須能劃分出不同塗色的範圍，如果您是在濕潤的底紙上作畫，也試著遵守這些線條來上色。

1. 在上水彩顏料之前畫好所需物體的草圖，這項工作用鉛筆執行。

2. 用水彩筆沾水濕潤線條邊緣的紙面。

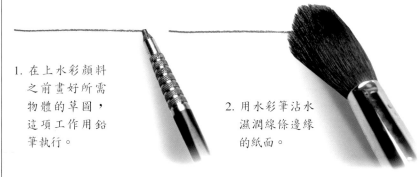

3. 鉛筆線幫助限定塗色的範圍。

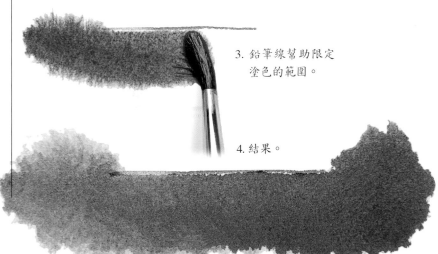

4. 結果。

1. 在濕潤的紙張上塗上您的色彩。

2. 繼續塗顏色，直接在紙上將色彩稀釋。

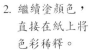

3. 重要的是取得每一個調子之間的融合，其色調漸次地由鮮明到淺亮。

先前預留

　　如果想要保留比較明亮的區域，必須要在打濕紙張之前事先預留。因為留白膠如同白蠟與膠帶一樣，無法塗在軟化且仍然潮濕的紙張。

當心濕潤的紙張

　　濕潤的紙張是脆弱的。為了去除膠帶或是留白膠，您必須等到顏料完全乾燥。當水分消失，小心翼翼的除去膠帶。去除留白膠只需要用一般的橡皮擦擦掉即可。

水　彩
調　色
底　色

乾中濕的練習

您可以利用重疊水彩顏料的層次，玩色彩遊戲及建立不同的調子，並且取得透明與融合的效果。

色彩在濕潤底紙與乾燥底紙的明暗變化

當您塗顏料在乾燥底紙上，色彩即保留原有的色調。在濕潤底紙上做渲染，顏色比較淡，因為紙張的濕度降低色彩的濃稠度。

在 a 紙張（濕）和 b 紙張（乾）分別塗上相同的橘色。當顏料乾燥後，您觀察到 a 紙張上的色調比 b 紙張上的顏色較為淺淡。

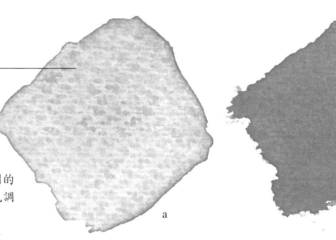

a

b

在乾燥底紙上重疊同色的兩種不同調子，以便建立第三種調子。試比較 a、b、c 的色調。

a

b c

重疊

掌握色彩的重疊是水彩畫的成功之鑰。在一層完全乾燥的水彩上，塗上另一層相同的顏色，當第二層色乾燥時，您將會發現到重疊的兩個色層已經創造出第三個調子。

各式各樣的重疊

色彩的濃度視顏料在水中溶解的量及每一層色的厚度而定。儘管如此，必須知道一次渲染乾後，顏色會微微褪去。為了取得比較深的調子，只需要重疊渲染色彩；同時一層層地讓它乾燥就夠了。

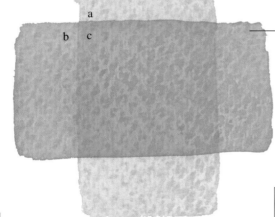

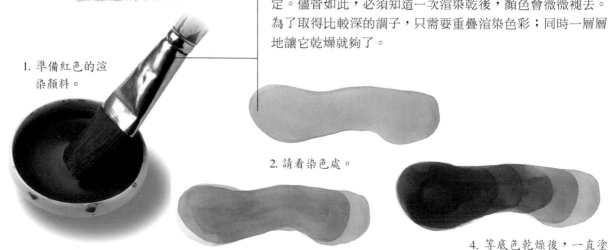

1. 準備紅色的渲染顏料。

2. 請看染色處。

3. 乾燥之後，再上一層渲染。當所有顏料都乾後，很容易看得出來，運用簡單重疊創造出來的調子。

4. 等底色乾燥後，一直塗上更多的色料，您又重新取得另一個色調。

重疊兩次渲染

　　此技法，在於運用重疊的兩種基本要素來建立調子；首先您必須在塗下一層色之前，等到前一層渲染完全乾燥；否則，畫中就會出現斑點而弄壞了成果。而且，必須很小心地塗上渲染，並留意您所塗上的已乾的色彩層，別粗魯地對待它。

相反的，重疊兩種天藍色的渲染，出現中斷的色彩比較明顯。

重疊兩種土黃的渲染色彩，中斷的色彩較不明顯。

留白的重要性

　　當您運用乾中濕技法及用色層創造色調時，必須預先在明亮處留白，而且這些預留要能在工作完成後去除。而去除的工作只需要等到水彩完全乾燥後就可以進行了。

　　一個軟硬適中的橡皮擦，便可去除留白膠的殘渣（a）。在去除膠帶的同時，注意一下不要損壞紙張的表面（b）。用蠟在紙上做防水處理。這時候，用蠟預留的部分不如前兩種方法來的準確（c）。

c. 白蠟或色蠟的線條抑制第二次渲染的大量湧入。

b. 膠帶可以預留出在二個渲染色中的空間。

a. 請看紫色渲染的預留部分在去除留白膠之後。

水　彩

調　色

乾中濕的練習

23

在濕的表面上混合兩種顏色

我們可以運用下列兩種方式來做混色練習。首先,我們可以在調色盤上混合兩種顏色,以尋找出所需的色彩;另外,我們也可以試著在濕的紙張上調和。此兩種技法能夠在特殊紋理的紙上做出效果,並呈現出多樣化的結果。

在調色盤上調色

為使在您的調色盤上混色,在色盤上的調色格內製造渲染的第一色。在另外一格內重複相同的動作。在第三個調色格內混合,您就取得第三個顏色。您能夠賦予每一個顏色不同比例的混合並建立一個完整的色階。

1. 在調色盤上混合兩種稀釋的顏色。

在紙張上調色

您也能夠直接在紙張上調顏色:只要在事先打濕的紙上塗顏色就可以了,然後在第一層色未乾前塗上第二層色。如此一來,兩種顏色自然的混合在一起。

水 彩

調 色

在濕的表面上
混合兩種顏色

2. 在紙上畫一筆黃色。

3. 當黃色仍濕潤時塗上鈷藍色,您就能創造多重混色的樂趣。

濕中濕的調色

濕中濕的技法包括在已打濕的表面上用水或是顏料浸透畫筆,能夠做出模糊的效果,用做底色是理想的。

4. 此黃色被畫在濕潤的紙張上。

5. 混合黃色的同時,焦褐色從四面八方散開。

24

焦褐色料放在
仍濕潤的檸檬
黃色層上用畫
筆環繞幾筆。

濕潤底紙上的紋理

　　儘管濕中濕的渲染是無法預料的，
您仍能利用來創造某些紋理，如同此
頁的舉例。這是一個常用的技法，可
呈現海的波浪、環狀的捲髮或是夏日
的夜空。

1. 這幾滴顏料還沒乾之
前，由好幾個方向吹
動它們。

介於兩色的漸層

　　在準備每一個渲染色彩之後，用大號水彩筆或是
排筆塗上第一層色，從紙張上方至中央漸漸地沖淡顏
料。從下方對另一個顏色做相同的動作，並在中心位
置留白，您就會獲得一個漸層。

2. 同時用吸管吹
動來修飾濺出
色彩的形狀。

3. 現在，在紙張的另一端放置沖淡
的天藍色。第二色漸漸地起作
用，因為色彩僅僅只能塗抹一
次，當第二次處理時就有弄髒的
顧慮。

1. 為使在兩色中產生漸層，必須事
先打濕紙張。

2. 用漸暈的方式在末端塗上第一
色。

水　彩

調　色

在濕的表面上
混合兩種顏色

25

在乾的表面上
混合兩種顏色

我們同樣也能利用乾中濕的技法來混合兩種顏色，利用在第一層顏色乾燥後，再疊上第二層色彩，這種利用色彩層層相疊的方式來產生混色，我們稱之為重疊法。

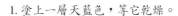

塗上第一層色

根據您作畫的習慣，在濕的或是乾的紙張上塗上第一層色，讓它乾燥。濕潤的紙張上等顏色乾燥後，描繪出模糊的輪廓；乾的紙上，色彩邊緣線會比較清楚。

1. 塗上一層天藍色，等它乾燥。

2. 塗上第二層焦黃色；不動藍色。

塗上第二層色

準備第二層色的渲染，在第一層色完全乾燥後，直接做第二層的渲染，等到再一次乾燥後，第三種顏色就會出現在兩個渲染重疊的區域。

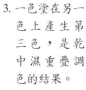

水 彩
調 色

在乾的表面上
混合兩種顏色

3. 一色塗在另一色上產生第三色，是乾中濕重疊調色的結果。

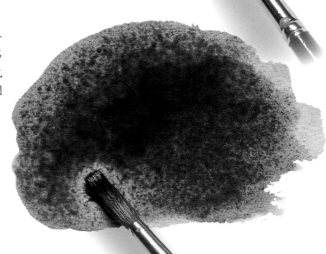

耐心與經驗

重疊兩種色彩需要耐心與經驗，首先必須等第一層色完全乾燥。第二層加入時，原始的顏色將無法修正。所以事先的試驗是必要的。

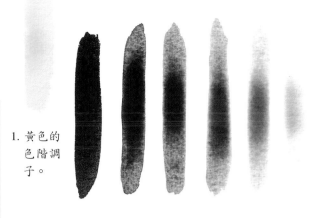

1. 黃色的
色階調
子。

用兩種顏色作畫

只使用兩種顏色來作畫便可產生無窮的樂趣，因為從這兩種顏色您就可以創造出大量的色彩。重疊色彩的技法所需時間較長，為了要塗上下一層色彩，必須等到上一層顏料完全乾燥。

不重疊的兩個色彩

您可以並列畫出兩個色彩，而不讓它們相互混合，最簡單的方法就是利用乾燥的紙張，先畫上第一個顏色，等到它完全乾燥後再畫上第二個顏色，並且在兩個顏色之間保持一點距離。

利用黃色底色重疊上藍色所產生的混色效果較為明亮。

利用藍色底色重疊上黃色所產生較不明亮的調子。

2. 胭脂紅的
色階。

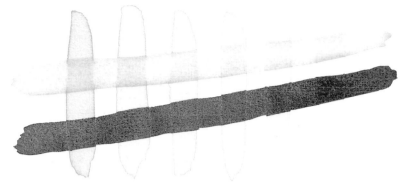

3. 在黃色的色階調子上用水彩筆畫上兩道：黃色及另一個胭脂紅，重疊這兩筆能夠取得其他大量的色彩。

4. 在已乾的胭脂紅的色階調子上加上兩筆，黃色及另一個胭脂紅。您可以觀察到利用疊色製造出來的不同色彩。

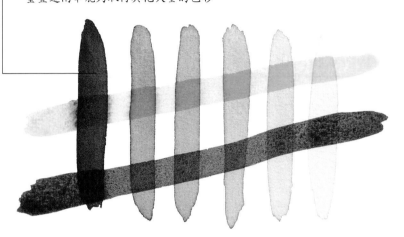

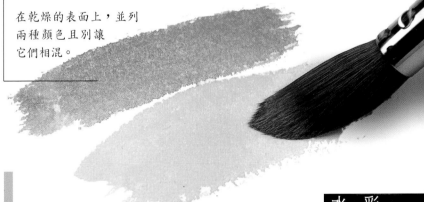

在乾燥的表面上，並列
兩種顏色且別讓
它們相混。

渲染的順序

為了確保在您的構圖上有較好的成果，有一些基本的原則是您必須要把握的：必須漸次地做出從最淺淡到最深暗的調子；為了保有鮮豔和明亮，不要在您的紙上相繼描塗次數過多的渲染，並且先由最淺亮的顏色著手。當您在觀察一個物件的同時，試著在心裡默默安排塗色的相繼順序。

多色混合

熟悉了基本的調色概念後，現在我們一起來練習多色混合的方法。您將從先前所提的三原色、三種第二次色及六種第三次色中，學習如何創造出其他色彩來。

獲取想要的顏色

當您混合兩種顏色，其結果端視水的含量（賦予大致上的調子）及您所帶上的顏料含量多寡而定。嚴格控制調色時工具（指畫筆）上水的含量及顏料的劑量，才能創造出穩定的混色結果。

兩個顏色

在您將要調製的所有混色裡，每一次的混色只攢入兩個顏色。請遵守以下的原則：

- 若是使用相同的畫筆，在您更換色彩時不要忘記清洗掉先前留在筆上的顏料。
- 為了計算所需水分的含量，使用中等大小的乾淨畫筆，充滿所能包含的水分。
- 為了計算水分使用的量，不要讓您的畫筆負荷過多的水分。

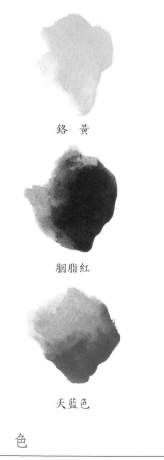

鉻　黃

胭脂紅

天藍色

原　色

為了更符合理論上的原色，我們使用鉻黃、胭脂紅和天藍色作為水彩的三原色，利用此三原色創造出二次色及三次色。

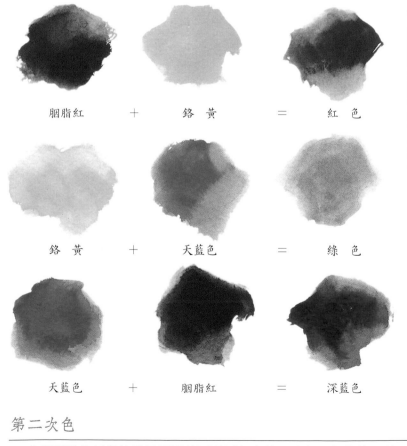

胭脂紅　＋　鉻　黃　＝　紅　色

鉻　黃　＋　天藍色　＝　綠　色

天藍色　＋　胭脂紅　＝　深藍色

第二次色

我們稱這些用相等份量相混的兩種原色為第二次色。您能夠取得三種第二次色：紅色、綠色及深藍色。紅色由相同份量的鉻黃和胭脂紅調製而成。為了取得綠色，必須混合相同份量的鉻黃和天藍色。您混合相等份量的胭脂紅與天藍色，得到比天藍色更深許多的深藍色。

水　彩

調　色

多色混合

28

第三次色

　　第三次色是由25％及75％的份量相混的二種原色取得的。這些顏色是橘紅色、鎘紅、紫色、藍紫色、黃綠色和藍綠色。當您混合75％的鉻黃和25％的胭脂紅，您得到橘紅色。混合25％的鉻黃和75％的胭脂紅，結果是鎘紅。用75％的胭脂紅和25％的天藍色，您得到紫色。用25％的胭脂紅和75％的天藍色，產生藍紫色。當您混合75％的鉻黃和25％的天藍色，您得到黃綠色。最後，25％的鉻黃和75％的天藍色產生藍綠色。

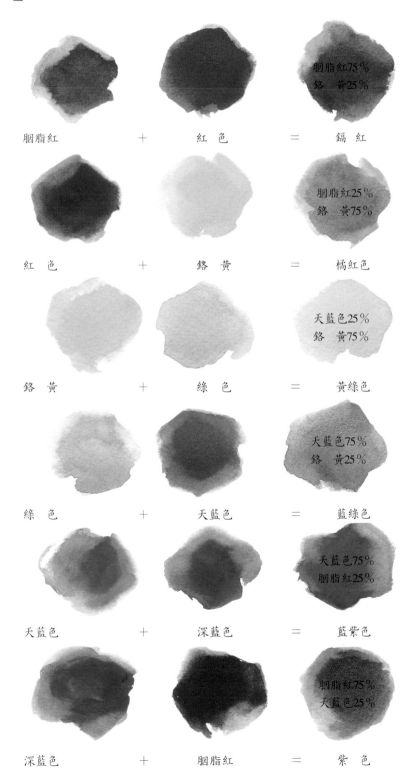

胭脂紅　　＋　　紅色　　＝　　鎘紅
（胭脂紅75％ 鉻黃25％）

紅色　　＋　　鉻黃　　＝　　橘紅色
（胭脂紅25％ 鉻黃75％）

鉻黃　　＋　　綠色　　＝　　黃綠色
（天藍色25％ 鉻黃75％）

綠色　　＋　　天藍　　＝　　藍綠色
（天藍色75％ 鉻黃25％）

天藍色　　＋　　深藍色　　＝　　藍紫色
（天藍色75％ 胭脂紅25％）

深藍色　　＋　　胭脂紅　　＝　　紫色
（胭脂紅75％ 天藍色25％）

色彩的無窮性

　　再一次提醒您，我們取得的混色不完全是理論中的。因為用準確的比例實現混色是困難的，所以當我們試著取得第二次色和第三次色時，其他色彩的無窮性便出現。因為想再找回同樣的顏色是困難的；這也就是為什麼最好事先準備好比所需量更多的渲染色彩。

　　如果您限制調色盤中的基本色，會發生什麼事呢？您能夠用兩種顏色創造一個色階或是相繼而有條理的色彩。這意味著，使用三種或更多的顏色，您能夠取得不同色階的無窮性……。

水彩畫的困難

　　在做完這些混色，您便能體會到水彩顏料調色的困難。當您在調色盤上做混色練習的同時，您將能逐步的掌握色彩。調色盤的白底，可清楚地用來檢查色彩的品質及知道所調顏色的濃度，或者是混色品質是否恰當合適。

　　但如果在調色盤上和在紙上實現的混色不一致，那便會事倍功半。成功的調色，必須是運用適當的方法來創造想要的效果。

混合調色盤中的顏色，兩兩相混，您能夠創造系列色彩的無窮性。

胭脂紅混合不同比例的鉻黃色可取得這樣的混色結果。

水彩畫
所有的色彩

當我們同時混合色彩三原色（鉻黃、胭脂紅和天藍色），依照三原色劑量的多寡，我們會得到無限個低明度的顏色，其共同的特性則是色彩淺灰、黯淡。事實上在水彩畫中混合多色並不多見，因為多色的混合色彩將會失去它們的明度，如此便會喪失水彩畫明亮輕快的特質。

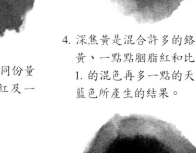

4. 深焦黃是混合許多的鉻黃、一點點胭脂紅和比 1. 的混色再多一點的天藍色所產生的結果。

3. 土紅色是混合相同份量的鉻黃和胭脂紅及一點天藍色。

2. 這個棕色是混合相同份量的胭脂紅和天藍色及一點鉻黃。

1. 焦黃是混合許多的鉻黃、一點點胭脂紅及少量的天藍色。

10. 這個很淺淡的灰色是由以天藍色為主的三個原色轉化而來的。

9. 這個灰綠色是混合相同份量的胭脂紅和第二次色的綠色。

11. 從相同份量的胭脂紅和天藍色及一點點鉻黃創造出的深灰色。

混合三種顏色

當您用同等量混合三原色畫在濕潤的或是乾燥的底紙上時，結果會得到很深沉近乎是黑色的顏色。但是如果您用不等的比例混合此三原色，您會取得灰色的及深暗的色彩，稱做降低明度。

混濁的色彩

混濁的色彩是指一種顏色深沉及灰暗，我們取自於依循不同比例混合的三原色。我們也能夠達到混合一種第二次色及它的互補色，也就是說為了取得低明度的色彩，原色不被使用。但是這些混色在水彩畫中經常會產生灰色的結果。

全部的色彩

在混色的取得方面，每一種顏色都有不同的影響。總而言之，當您使用調色盤中所有的色彩時，謹慎思考最適合您構圖的色彩，因為調色的可能性是多變的，假如您盲目的選擇現有的色彩，如檸檬黃或是鉻黃色，紅色或者胭脂紅，青綠或是石綠，天藍色或者是普魯士藍，而不加以思考，您將無法隨心所欲的發展。

互補色

一種第二次色和原色在混色後產生近乎黑色的結果叫做互補。對稱的互補色最常使用的是黃色與深藍色，紅色和天藍色，綠色及胭脂紅。這些顏色，一個放在另一個的旁邊，並且用它們最大的濃度，能夠提供最大可能的反差。

您必須非常了解調色盤中的互補色彩。如何了解到兩種顏色之間是互補的？只需要將這兩色做同樣份量的混合，假如結果是一個近乎黑色的色彩，那麼您就知道這兩色是所謂的互補色。

任意利用調色盤的三色相混合，您就能創造出色彩的無窮性。

5. 上圖的中性灰色是混合相同份量的三原色，並稀釋後的混色。

6. 這塊淡紫色是混合胭脂紅、一點點天藍色和少量的鉻黃。

7. 如此的綠色是混合相同份量的鉻黃和天藍色以及少量的胭脂紅。

12. 橄欖綠是混合相同份量的天藍色和鉻黃以及增添少量的胭脂紅。

13. 焦赭色能夠以混合橘紅色和一點點天藍色取得。

14. 這個棕色是混合相同份量的胭脂紅、鉻黃和天藍色。

8. 為了取得栗色，必須混色如同指示的3.，並增加天藍色的量。

幾種色彩混濁的例子

以練習的名義，我們將從三原色著手來製造幾個混濁的顏色。您若想取得赭色、紅棕色和棕色，就必須以不同的比例同時混合鉻黃、胭脂紅與天藍色這三個水彩的三原色。為了創造赭色，需要很多的鉻黃，一點胭脂紅和少量的天藍色。您用紅棕色、相同份量的鉻黃及胭脂紅與少許的天藍。棕色是混合相同份量的胭脂紅和天藍色、少量的鉻黃的結果。這些顏色都是無限混濁顏色的小樣本，用來創造較深的赭色、中性灰色、淡紫色、棕綠色等等。

水 彩

調 色

水彩畫所有的色彩

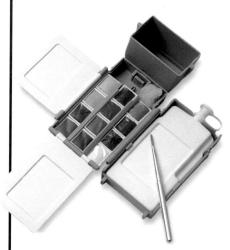

平塗法：是指顏料層一次乾時，全部畫面只呈現同一種顏色。

漸　層：漸層是色彩逐漸從深色調到淺色調的變化，同時經由幾個中間色調的濃淡色度，而沒有突然的明暗變化。

濕中濕混合：利用水彩的兩種顏色，直接在濕潤的底紙上，用水相互調和。顏料自然地融合，產生出第三種色彩。

渲染法：利用紙張在濕的情況下，進行作畫過程，這種方法所表現出來的效果，較具朦朧的美感，大多用於處理水彩第一層的色調時使用，如果只使用單一色彩（例如：黑色），就是單彩渲染。渲染除了運用在水彩畫上，我們也經常在水墨畫作中看到。

調　子：只需要調入水，就可以使色彩淺淡。也能夠重疊的渲染這個顏色，創造愈來愈深的調子。顏料第二層可以在第一層色彩仍濕潤或是完全乾時塗上。

改變色調的方法：我們可以利用水分來調出比較淺的色調，做法是只要在一個顏色上面加水調混即可。也可以透過添加該顏色的水彩顏料使色調越來越深。刷上第二層色彩時可以在第一層還潮濕的時候做，也可以等它完全乾了以後再刷。

重疊法：您可以重疊水彩顏料層次，待顏料第一層色完全乾的時候再加上第二層色。這個技法能夠取得透明的效果。

濕中濕技法：這個技法是應用在已經打濕的紙上做色彩的稀釋，以及製造朦朧柔和的效果。

乾中濕技法：這個技法是在乾的紙張塗上顏色，並且給予明確的形狀與輪廓。

透　明：透明繪畫，利用紙張的結構與紋理，水彩能夠做重複交疊的調子。為了提取出中間色調較好的部分，總是先由明亮的顏色到深色著手。

原　色：理論上，三原色，或說是三個基礎色是紅色、黃色與藍色。三原色能夠製造出其他色彩。在這裡我們混色則是使用鉻黃、胭脂紅及天藍色作為水彩的三原色。

二次色：是指以相同的份量混合兩種水彩中的原色所得出來的結果。紅色從鉻黃和胭脂紅汲取出來，綠色則由鉻黃和天藍色，深藍色則是胭脂紅與天藍色混合而成。

三次色：是指以25％和75％的比例混和兩種水彩中的原色所得出來的結果。我們得出六種三次色：橘紅色，鎘紅色，紫色，藍紫色，黃綠色及藍綠色。

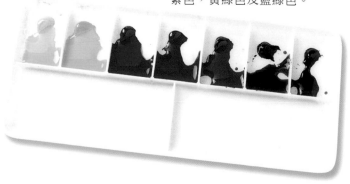

普羅藝術叢書

繪畫入門系列

彩繪人生，為生命留下繽紛記憶！

拿起畫筆，創作一點都不難！

── 普羅藝術叢書

畫藝百科系列・畫藝大全系列

讓您輕鬆揮灑，恣意寫生！

畫藝百科系列（入門篇）

油　畫	風景畫	人體解剖	畫花世界
噴　畫	粉彩畫	繪畫色彩學	如何畫素描
人體畫	海景畫	色鉛筆	繪畫入門
水彩畫	動物畫	建築之美	光與影的祕密
肖像畫	靜物畫	創意水彩	名畫臨摹

畫　藝　大　全　系　列

色　彩	噴　畫	肖像畫
油　畫	構　圖	粉彩畫
素　描	人體畫	風景畫
透　視	水彩畫	

全系列精裝彩印，內容實用生動
翻譯名家精譯，專業畫家校訂
是國內最佳的藝術創作指南

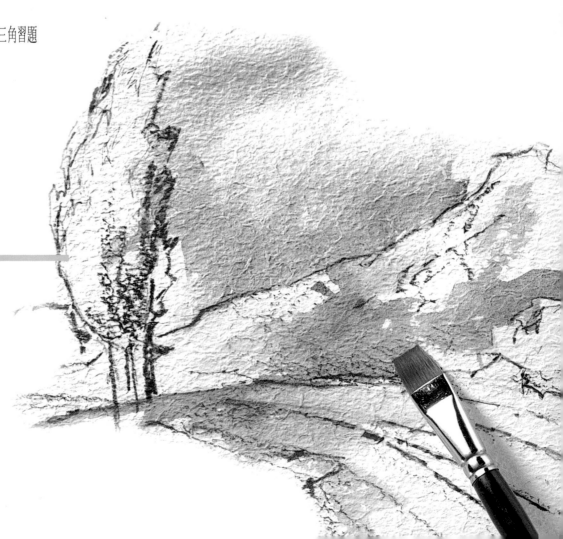

邀請國內創作者共同編著
學習藝術創作的入門好書

三民美術普及本系列
（適合各種程度）

水彩畫　黃進龍／編著

版　畫　李延祥／編著

素　描　楊賢傑／編著

油　畫　馮承芝、莊元薰／編著

國　畫　林仁傑、江正吉、侯清地／編著

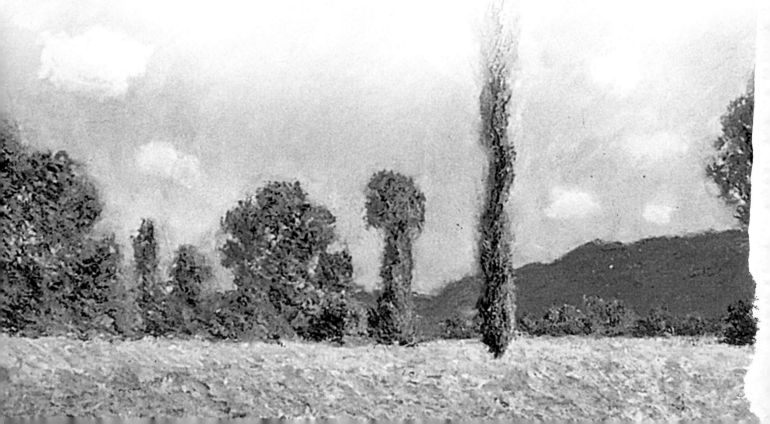